I see red.

I see blue.

I see yellow.

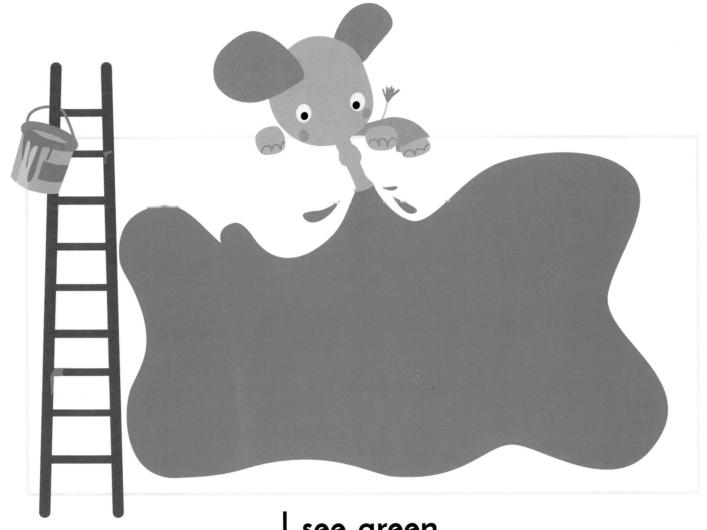

I see green.

I see orange.

I see purple.

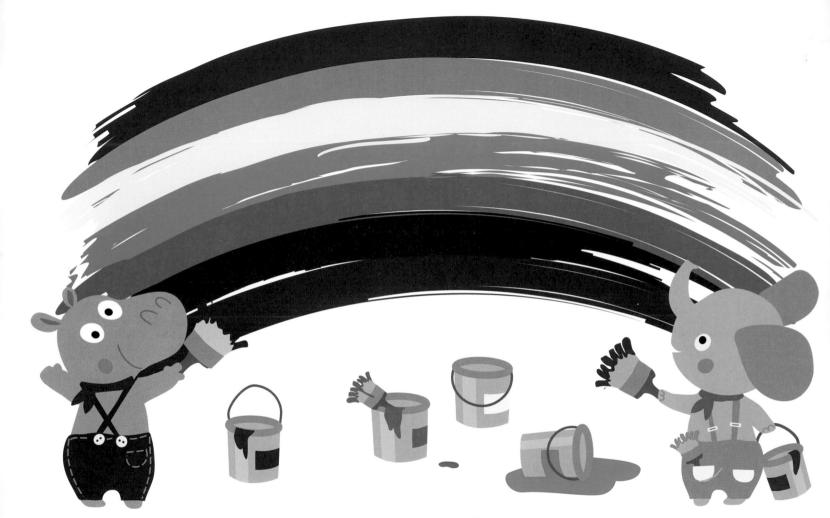

I see a rainbow.